FELGINES M.J. 87-

LIVRET
DE L'EXPOSITION
DU
COLISÉE
(1776)

SUIVI DE L'ANALYSE DE L'EXPOSITION
OUVERTE A L'ÉLISÉE EN 1797
ET PRÉCÉDÉ D'UNE HISTOIRE DU COLISÉE
D'APRÈS LES MÉMOIRES DU TEMPS,
AVEC UNE TABLE DES ARTISTES QUI PRIRENT PART
A CES DEUX EXPOSITIONS

(Complément des livrets de l'Académie Royale
et de l'Académie de Saint-Luc)

PARIS
J. BAUR,
Libraire de la Société de l'Histoire de l'Art français,
11, RUE DES SAINTS-PÈRES
1875

C. KLINCKSIECK
LIBRAIRE DE L'INSTITUT DE FRANCE.
11, RUE DE LILLE, PARIS.

EXPOSITIONS

DU COLISÉE ET DE L'ÉLISÉE

EXPOSITIONS

DU COLISÉE ET DE L'ÉLISÉE

LIVRET

DE L'EXPOSITION

DU

COLISÉE

(1776)

SUIVI DE L'ANALYSE DE L'EXPOSITION
OUVERTE A L'ÉLISÉE EN 1797
ET PRÉCÉDÉ D'UNE HISTOIRE DU COLISÉE
D'APRÈS LES MÉMOIRES DU TEMPS,
AVEC UNE TABLE DES ARTISTES QUI PRIRENT PART
A CES DEUX EXPOSITIONS

*(Complément des livrets de l'Académie Royale
et de l'Académie de Saint-Luc)*

PARIS
J. BAUR,
Libraire de la Société de l'Histoire de l'Art français,
11, RUE DES SAINTS-PÈRES
1875

Ce livret a été tiré à
200 exemplaires sur papier vergé,
 10 — sur papier de Hollande,
 5 — sur papier de Chine.

N°

LE COLISÉE

ET L'EXPOSITION DE 1776.

M. Em. Bellier de la Chavignerie a déjà réimprimé dans la *Revue Universelle des Arts*[1] le rarissime catalogue dont nous donnons une nouvelle édition. Le livret de l'exposition du Colisée forme en quelque sorte le complément des Salons de l'Académie de Saint-Luc; et c'est à ce titre que nous en avions promis une réimpression qui pût s'ajouter à celle des livrets du xviiie siècle.

M. Bellier de la Chavignerie nous paraît toutefois avoir dénaturé le caractère véritable de l'exposition qui nous occupe, en la représentant comme une suite des Salons de Saint-Luc, comme la dernière manifestation publique de la vieille Communauté des maîtres-peintres. Pour qu'on pût l'interpréter ainsi, il faudrait que les exposants appartinssent presque tous à la cor-

1. Tome XVIII, p. 287-303.

poration; or il n'en est rien. Sauf trois ou quatre artistes, excepté Peeters, Saint-Aubin, Sarrazin et Vincent de Montpetit, tous les noms que nous voyons figurer sur le livret du Colisée ne se retrouvent ni aux derniers Salons de l'Académie de Saint-Luc, ni sur la liste des membres de la compagnie au moment de sa suppression [1].

Il nous semble donc plus naturel d'admettre que l'exposition de 1776, dont Marcenay de Ghuy et Peeters prirent l'initiative, fut une entreprise toute particulière, suggérée à leurs auteurs par la vogue croissante des Salons de l'Académie, et aussi par le désir de tirer parti d'un local qui paraissait admirablement propre à cette destination.

Les mémoires littéraires du temps renferment de nombreux détails sur le Colisée. Nous avons pensé qu'on lirait avec intérêt quelques notes sur cette entreprise colossale, traversée par tant de vicissitudes, et destinée à périr obscurément après une existence des plus tourmentées. C'est surtout dans les *Mémoires Secrets* de Bachaumont et de ses continuateurs qu'on peut suivre, mois par mois, et presque jour par jour, les événements dont le Colisée est le théâtre, les fêtes de toute nature qui furent données dans les Salons et

[1]. Cette liste se trouve dans l'*Almanach historique et raisonné des architectes, peintres, sculpteurs, graveurs et ciseleurs*, par l'abbé Le Brun, publié en 1776 chez la veuve Duchesne (Paris, in-12). Nos lecteurs savent toute la rareté de ce précieux petit volume. La liste des membres de l'Académie de Saint-Luc qu'il renferme, a été réimprimée dans le t. XVI de la *Revue Universelle des Arts* (p. 297-305).

dans les jardins; il nous suffira donc, pour retracer l'histoire de ce monument, de résumer les passages qui lui sont consacrés dans les *Mémoires Secrets*.

Comme notre but principal n'est pas de faire l'histoire du Colisée; comme ces détails ne viennent qu'incidemment au sujet de l'exposition de 1776, nous ne nous occuperons pas des nombreux factums, des pièces de procédure de toutes sortes que l'impression nous a conservées, et auxquelles la construction et l'exploitation du Colisée donnèrent naissance. On y rencontre sans doute mille faits curieux sur toute l'affaire; mais l'examen de ces démêlés nous entraînerait trop loin. Contentons-nous de renvoyer les lecteurs que les pièces originales pourraient intéresser, à la bibliothèque de la ville de Paris, où ils trouveront une réunion fort riche, sinon complète, de mémoires imprimés relatifs au Colisée.

On possède toutefois un document contemporain auquel nous devons nous arrêter un instant avant de commencer le dépouillement des *Mémoires* de Bachaumont. Je veux parler d'une *Description du Colisée, élevé aux Champs-Élysées sur les dessins de M. Le Camus,* publié par le sieur Le Rouge, ingénieur-géographe du Roi, en 1771, chez la veuve Duchesne (Paris, in-12 de 24 pages, avec un plan). J'aurais peut-être songé à donner en tête de mon livret cette Description curieuse, aujourd'hui fort rare, si la *Revue Universelle des Arts*, où tant de bonnes choses sont enfouies, n'avait eu le soin de la réimprimer [1], ce qui me dispense de le faire.

1. Tome XVIII, p. 87-96. La Bibliothèque de la

Il est bon de remarquer, en passant, la date de la description du sieur Le Rouge. Il écrit en 1771, c'est-à-dire à l'époque où le Colisée, à peine achevé, était encore dans toute sa nouveauté, dans toute sa vogue.

Son opuscule a très-certainement été composé et publié au moment de l'ouverture du monument, en guise de prospectus.

On ne songeait guère alors à y organiser des expositions de tableaux, et nous verrons tout à l'heure que le Salon des Grâces où eut lieu celle de 1776, construit spécialement pour cet usage, n'existait pas en 1771, et ne pouvait, par conséquent, figurer dans la description de Le Rouge.

D'après notre auteur, la totalité du terrain couvert par l'ensemble des constructions et les jardins n'allait pas à moins de seize arpents. Citons encore un passage qui, sous sa forme bizarre, contient un renseignement intéressant sur l'architecte Le Camus de Mezières : « Je voudrais avoir inventé cet édifice, s'é-

ville de Paris possède un exemplaire de cette rare plaquette avec le plan que la *Revue Universelle des Arts* n'a pu reproduire. — Il existe une autre brochure contemporaine sur le Colisée, bien moins intéressante et bien moins précise que la précédente. Elle ne renferme que des amplifications de rhétorique sur les divertissements du Colisée. Elle porte ce titre : *Observations sur les spectacles en général, et en particulier sur le Colisée, par M. L. Gachet*, P. Alex. Le Prieur, imprimeur du Roi, rue Saint-Jacques. L'ouvrage se trouve au Colisée. MDCCLXXII. — La dernière ligne du titre nous édifie sur la source de cette publication; c'est, comme la précédente, une réclame destinée à attirer les badauds.

crie, au début de sa brochure, le sieur Le Rouge ; je suis né et élevé dans l'architecture ; j'ai reçu des leçons dans ce genre avec M. *Le Camus* chez M. *Ergo* il y a trente-six ans. Je ne me flatterais cependant pas de réussir aussi bien, et je laisse avec justice cette gloire à ce savant artiste... »

Voici un nouveau nom à ajouter au Dictionnaire des Architectes de M. Lance. Je doute que le sieur *Ergo*, nommé ici, soit cité autre part. Quant au sieur Le Rouge, qui se donne le titre d'ingénieur-géographe du Roi, il n'y a rien d'étonnant à ce qu'il ait étudié l'architecture.

Le Camus de Mezières est plus connu ; si le Colisée a disparu depuis longtemps, la Halle au Blé et l'hôtel de Beauvau, aujourd'hui occupé par le Ministère de l'Intérieur, témoignent encore de son talent. M. Lance cite ses autres constructions et les écrits qu'il a publiés sur son art. Je m'étonne de ne pas le voir figurer sur les listes des membres de l'Académie d'architecture ; mais il ne faut pas oublier que les listes publiées jusqu'à ce jour sont extrêmement incomplètes.

Observons enfin que Le Camus de Mezières était né le 26 mai 1721 ; c'est M. Lance qui nous donne cette date précise. S'il étudiait déjà l'architecture trente-six ans avant l'année 1771, c'est-à-dire en 1735, comme le dit son ancien condisciple, il aurait commencé cette étude bien jeune, puisqu'il avait alors seulement quatorze ans.

Je ne puis résister au désir de citer encore un passage de la brochure du sieur Le Rouge. Il nous servira de transition aux Mémoires de Bachaumont, en nous donnant un aperçu des plaisirs offerts aux visi-

teurs de ce palais féerique, qui laisse bien loin derrière lui tous les lieux de réunion ou de plaisir que notre époque a vu ériger.

« L'abbé Bannier, dit Le Rouge, dans sa mythologie, compte plus de cent soixante fêtes différentes, que les Grecs et les Romains célébraient avec solennité.

» Le Colisée en a rassemblé toute la magnificence et tous les plaisirs. Les jours de joute, quand on voit nos mariniers se promener par les salles et la rotonde, on croit être à Athènes, lors de la procession des *Panathénées*.

» Le concert, qui s'exécute dans la grande salle, nous rappelle les *Delphinées* et les *Actiaques*, fêtes célébrées en l'honneur d'Apollon. L'aimable jeunesse de l'un et de l'autre sexe, dansant avec toute la grâce possible, la parure et le maintien agréable des spectatrices, nous transportent aux fêtes appelées *Charities, Erotides, Anagogies*, instituées anciennement en l'honneur des Grâces, de l'Amour et de Vénus. »

Traduisons ce prétentieux étalage d'érudition en langage vulgaire, et nous verrons que la musique, la danse et les fêtes nautiques, auxquelles il faut joindre les feux d'artifices, faisaient le fond des divertissements offerts au public dans le Colisée. D'expositions de tableaux il n'est nullement question ; on n'y songea que beaucoup plus tard ; et d'ailleurs, la disposition des salles, presque toutes en forme de rotonde ou de fer à cheval, ne s'y prêtait guère.

Pour trente sous, on était admis à jouir de toutes ces merveilles ; et, à côté des distractions, on n'avait pas oublié la nourriture ; c'est encore Le Rouge qui nous l'apprend dans le dernier paragraphe de son

prospectus : « Chez le restaurateur, vous êtes traité depuis trente sols jusqu'à un louis, et toujours servi très-proprement. » La dernière remarque n'est-elle pas admirable ?

Il nous faut maintenant remonter de quelques années en arrière pour assister aux débuts de l'entreprise.

Il en est question dans les *Mémoires* de Bachaumont dès le premier trimestre de 1769. Nous donnerons les extraits de ces Mémoires sous forme de notes ou d'analyses succinctes en les faisant précéder de leur date pour abréger les citations.

30 mars 1769[1] : C'est à cette date que nous voyons apparaître la première mention du Colisée dans les *Mémoires Secrets*. Le nouvelliste, écho fidèle des bruits qui circulent dans le public, nous apprend qu'il vient de se former une compagnie, au capital de douze cent mille livres, pour fonder un nouveau Vaux-hall perpétuel aux Champs-Élysées. Le nom de Colisée n'est pas encore trouvé. Quant aux Vaux-hall de Ruggiéri et de Torré qui existaient alors concurremment, ils n'étaient ouverts au public qu'une partie de l'année.

Le duc de Choiseul paraît avoir pris un intérêt tout particulier à la création de ce lieu de plaisir, car la construction en était confiée à son architecte Le Camus de Mezières, et la direction première à une de ses créatures, le sieur Corbie. C'étaient du moins les bruits qui couraient dans le public.

Les devis de Le Camus ne montaient d'abord qu'à sept cent mille livres, et, trois mois après, en juin[2], on parlait d'une dépense totale de dix huit cent mille

1. T. IV, p. 245. — 2. T. IV, p. 278.

livres. Cependant les travaux n'étaient pas encore bien avancés; car on prévoyait que l'inauguration ne pourrait avoir lieu que l'année suivante par les fêtes du mariage du Dauphin. On devait y donner ultérieurement des spectacles pyrrhiques, hydrauliques, et des fêtes étrangères pendant une période de trente années [1].

17 juin 1769 : les lettres-patentes autorisant le Colisée sont annoncées [2]; cependant nous voyons plus loin qu'elles portaient la date du 26 juin seulement [3].

On cite parmi les directeurs du nouvel établissement le sieur Monnet, ancien directeur de l'Opéra-Comique.

Le 7 septembre 1769 : le nouveau Waux-hall reçoit son nom définitif de Colisée [4].

13 septembre : la Comédie Française s'inquiète de la création de ce spectacle. Il faut que le comte de Saint-Florentin écrive aux Comédiens pour les rassurer [5].

2 décembre 1769 : on parle un moment, malheureusement on ne nous a pas conservé le nom de l'ingénieux auteur de cette belle idée, d'y établir le fameux Parthénion rêvé par Rétif de la Bretonne [6].

4 mars 1770 : interrompus et repris plusieurs fois, les travaux sont poussés avec une nouvelle activité. On prétend même que le Roi s'intéresse à leur achèvement. Une loterie est organisée pour procurer de nouveaux fonds [7].

1. T. XXIV, p. 297. (Mémoires de M⁰ Oudet, avocat.) — 2. T. IV, p. 284. — 3. T. XXIV, p. 297. — 4. T. IV, p. 344. — 5. T. XIX, p. 138. — 6. T. XIX, p. 158. — 7. T. V, p. 85.

On espérait encore que tout pourrait être terminé au moment du mariage du Dauphin, qui fut célébré le 16 mai suivant; mais cet espoir fut déçu [1], et il faudra attendre encore un an avant que le Colisée soit en état de recevoir le public.

13 février 1771 : il n'est pas achevé qu'on commence à prévoir que les recettes couvriront à peine les frais journaliers, loin d'indemniser les actionnaires. Il est question de l'inaugurer pour le mariage du comte de Provence [2].

18 avril 1771 : en dépit de toutes les difficultés, les travaux avancent, et leur masse présente déjà un aspect imposant [3]. Un peu plus tard, on prétendra que le bâtiment ressemble à un catafalque [4].

On annonce que les amateurs y trouveront des petites maisons ou des cabinets particuliers pour s'y ménager des tête-à-tête.

24 mai 1771 : après tant de péripéties, l'inauguration, si souvent retardée, a enfin eu lieu. Les ministres, qui l'ont honorée de leur visite, ont été reçus par le comte de Saint-Florentin, ministre de Paris; M^{me} de Langeac faisait les honneurs aux dames. On calcule qu'il faudrait quarante mille personnes pour remplir les salons et les jardins [5].

C'est évidemment à cette époque que le sieur Le Rouge est chargé de composer le prospectus en forme de Description, dont nous avons cité les passages les plus saillants.

25-29 juin 1771 : à peine ouvert, le Colisée est sur

1. T. XXIV, p. 297. — 2. T. V, p. 249. — 3. T. V, p. 288. — 4. T. V, p. 297. — 5. T. V, p. 304.

le point de fermer, faute de visiteurs. En vain change-t-on certaines décorations qui avaient choqué ; les bals masqués n'attirent pas grand monde, et une loterie qu'on a installée a produit le plus piteux effet [1].

14 juillet 1771 : Mademoiselle Le Maure, la plus grande cantatrice de son temps, mais retirée depuis longtemps du théâtre et âgée de soixante-dix ans, doit venir chanter au Colisée [2].

17 juillet : elle paraît en effet le lundi suivant avec Legros dans un acte du Sylphe, et attire cinq mille cinq cents spectateurs environ [3]; mais bientôt ses caprices font suspendre les représentations. Elle se refuse à paraître avec Legros [4], puis se décide à chanter de nouveau [5] (31 juillet). Cette fois, elle se montre en robe blanche et rose, accompagnée d'une suite de femmes, et précédée d'un écuyer, ce qui est jugé parfaitement ridicule.

Six semaines après (22 septembre), elle est obligée de cesser complètement ses représentations, n'ayant plus aucun succès [6]. Cependant les Directeurs, aux abois, multiplient et varient les spectacles. Ils font appel aux expédients les plus singuliers.

24 juillet 1771 : ils font venir des coqs d'Angleterre, et offrent aux badauds des combats de coqs [7].

31 août : on essaye des concerts avec écho. Des violons cachés dans une pièce reculée, répètent les airs chantés sur la scène [8].

1. T. XIX, p. 333-335. — 2. T. V, p. 317. — 3. T. V, p. 321. — 4. T. V, p. 323. — 5. T. V, p. 326. — 6. T. V, p. 365. — 7. T. V, p. 323. — 8. T. V, p. 349.

On produit un homme marchant sur l'eau au moyen d'une casaque de liége : succès nul [1].

25 septembre : une débutante, M^lle Bruna, succède à M^lle Le Maure ; la nouvelle cantatrice s'accompagne sur le clavecin [2]; malgré son talent, elle ne produit aucun effet, la salle du Colisée étant trop vaste pour une seule voix (28 septembre) [3].

14 octobre 1771 : l'insuccès ne fait qu'augmenter chaque jour. En vain promet-on les aventures de don Quichotte en feu d'artifice [4]; les annonces n'attirent plus personne. Enfin l'hiver fournit aux entrepreneurs un prétexte honnête pour suspendre les représentations jusqu'au printemps suivant.

Cependant le 11 mars 1772, un maître d'armes choisit le Colisée pour théâtre de sa réception, et y attire près de quatre mille spectateurs [5].

Enfin le 1^er mai 1772 a lieu la réouverture ; mais personne ne s'y hasarde plus [6].

5 juillet 1772 : la veille, l'annonce d'une fête chinoise avait attiré du monde; la fête n'a pas eu lieu, et le public s'est retiré très-mécontent [7].

11 juillet : la fameuse fête chinoise est donnée. Elle attire six mille personnes ; mais la représentation n'est qu'une vraie farce de carnaval [8].

Enfin éclate la catastrophe depuis si longtemps prévue. Les ouvriers, qui attendaient impatiemment le payement de leurs travaux, apprennent enfin que les véritables meneurs de l'affaire sont trois

1. T. V, p. 349. — 2. T. V, p. 367. — 3. T. V, p. 370. — 4. T. XXI, p. 116. — 5. T. VI, p. 124. — 6. T. VI, p. 151. — 7. T. VI, p. 181. — 8. T. VI, p. 182.

fermiers généraux : les sieurs Dangé, de Peyre et Mazières [1]. Alors commence un procès qui occupe toute l'année 1773 [2]. On entasse mémoires sur mémoires. On découvre que les frais qui devaient à l'origine ne s'élever qu'à 700,000 l., montaient déjà, en 1775, à 2,675,507 l., dont 1,100,000 l. seulement étaient payées. On prouve l'impossibilité de sortir de cette situation désespérée, et les actionnaires ruinés cherchent en vain toutes les mauvaises chicanes pour sauver une partie de leurs fonds.

L'affaire est renvoyée à une commission du Conseil, présidée par M. de Sartines, le lieutenant de police.

Malgré le procès, le Colisée continue ses représentations.

6 juillet 1773 : Torré y tire un feu d'artifice qui manque complètement [3].

30 août : on essaye des joutes sur l'eau, mais sans succès [4].

Le procès se poursuit en 1774 ; le Colisée rouvre le 24 juin, et le prix des places est réduit de 30 sous à 12 sous [5] ; grâce à cette réduction, le public revient un peu plus nombreux que l'année précédente, attiré surtout par les exercices équestres du sieur Hyam, acrobate, dit le *héros Anglais*, et de sa troupe. Les *Mémoires* donnent une description détaillée de ces exercices, au nombre de vingt-trois ; les cirques et acrobates modernes pourraient y puiser de précieuses inspirations [6].

1. T. VI, p. 244. — 2. T. XXIV, p. 297. — 3. T. XXIV, p. 317. — 4. T. XXIV, p. 337. — 5. T. XXVII, p. 289. — 6. T. VII, p. 225.

21 mars 1775 : les créanciers se sont comptés; ils sont au nombre de deux cent soixante. Aussi les avis sont-ils fort partagés. Les uns veulent démolir le Colisée ; les autres, ceux qui ont une foi robuste, continuent à soutenir que l'affaire a de l'avenir [1].

21 mai 1775 : le dissentiment des créanciers fait reculer le jour de l'ouverture [2].

7 août 1775 : Ruggieri, l'artificier, tire un feu d'artifice, ce qui procure à l'établissement l'honneur de la visite du comte d'Artois [3].

Enfin, nous arrivons à l'année qui nous intéresse particulièrement. Elle débute assez mal. Le 19 mai 1776, le Colisée avait rouvert ses portes, sans grande affluence [4]. Il est alors dirigé par un sieur Duchesne, qui s'ingénie à trouver de nouveaux moyens d'attraction. Dès le 25 mai, il annonce un concours de feux d'artifice entre trois artificiers [5] ; puis bientôt, le 14 juillet, Torré vient y donner un feu d'artifice nouveau [6].

Ce genre de spectacle a quelque succès ; on le varie de mille manières. Le 13 septembre 1776, on simule l'attaque d'un fort par deux felouques, terminée par l'explosion du fort [7]; mais cette représentation faillit être suivie d'un désastre général. Le feu prit au principal salon; et, sans la promptitude des secours, le Colisée et tous les tableaux qui y étaient exposés depuis quelques jours seulement périssaient dans un embrasement général.

Avant d'arriver à l'Exposition de tableaux sur laquelle

1. T. VII, p. 342. — 2. T. VIII, p. 44. — 3. T. VIII, p. 151. — 4. T. IX, p. 168. — 5. T. IX, p. 170. — 6. T. IX, p. 231. — 7. T. IX, p. 289.

les *Mémoires Secrets* contiennent de précieux détails, notons la visite de la Reine qui vint au Colisée le 1ᵉʳ août 1776, dans une toilette fort simple, accompagnée du comte de Provence[1]. Bien entendu, on ne laissa pas échapper l'occasion de chanter un mauvais couplet de circonstance[2].

Dès le 18 août 1776[3], on annonçait l'ouverture prochaine de l'exposition dans un salon ménagé au-dessus du vestibule de l'entrée principale. C'est ce salon improvisé qui reçut le titre pompeux de Salon des Grâces. Les *Mémoires Secrets* ne nous disent pas si on avait jugé la nomination d'un jury nécessaire pour présider à l'installation de l'exposition; mais ils nous apprennent que le Directeur avait eu l'ingénieuse idée d'informer par une circulaire tous les curés de Paris et les supérieurs de communautés, que des jours particuliers leur seraient réservés afin qu'ils ne fussent pas confondus avec les incrédules. Le nouvelliste omet de nous dire si ce beau projet fut mis à exécution.

L'exposition ne fut ouverte qu'au commencement de septembre.

Le continuateur de Bachaumont, en annonçant le fait, ajoute dédaigneusement : « On se doute bien qu'il n'y a que les peintres de Saint-Luc qui se soient prêtés à cette charlatannerie des Directeurs du lieu[4]. »

Nous avons fait remarquer déjà que l'initiative de cette exposition ne paraît pas revenir à l'Académie de Saint-Luc, mais bien plutôt aux Directeurs du Colisée, à Marcenay de Ghuy et à Peeters. Les plus

1. T. IX, p. 246. — 2. T. IX, p. 298. — 3. T. IX, p. 264. — 4. T. IX, p. 283.

distingués parmi les maîtres-peintres s'étaient abstenus, et il est assez singulier de ne retrouver au Catalogue de cette exposition qu'un petit nombre d'artistes figurant sur les derniers états des membres de l'Académie.

Il est à croire que cette exposition n'avait pas laissé d'avoir un certain succès, puisqu'on songeait à la recommencer l'année suivante. Parmi les œuvres particulièrement remarquées, les *Mémoires Secrets* citent les tableaux de *Bardin* et *Sené*[1], anciens pensionnaires du Roi à Rome, exécutés pour l'abbaye d'Anchin.

Peu de temps après cette exposition, *Bardin* était agréé par l'Académie royale. Évidemment, son succès du Colisée n'avait pas nui à son admission.

Quand l'arrêt du Conseil, accordé aux instances de M. d'Angiviller, vint empêcher l'exposition de 1777, les Directeurs du Colisée avaient déjà lancé un programme[2] qui n'était pas de nature à apaiser l'inquiète jalousie de l'Académie royale. Pour mieux s'assurer le concours des anciens membres de la Communauté de Saint-Luc tout récemment supprimée, ils promettaient des prix à ceux qui auraient envoyé les meilleurs tableaux et les statues les plus remarquables.

Sur la demande des artistes eux-mêmes, les prix devaient consister en commandes, dont le tarif était ainsi fixé : 2,800 l. pour un tableau; 800 l. pour une statue en terre cuite de 30 pouces, et 3,000 l. pour une planche gravée. Un avis avait été adressé aux artistes de France et de l'étranger, pour les engager à déposer leurs œuvres avant le 15 avril, afin que l'exposition fût prête et le Catalogue imprimé le 1er mai.

1. T. X, p. 247. — 2. Ibid.

Mais l'opposition mise à ce projet par M. d'Angiviller arrêta tout.

Nous donnons plus loin l'arrêt du Conseil du 30 août 1777, qui interdit définitivement les expositions du Colisée. Cette pièce fut alors imprimée; elle est presque aussi rare aujourd'hui que si elle était restée inédite. C'est ce qui nous a fait penser que sa réimpression offrirait quelque intérêt.

On ne saurait méconnaître qu'il n'y eût une certaine impudence à ces organisateurs de fêtes publiques, toujours à la veille de la faillite, à s'instituer les Mécènes des artistes. Une pareille prétention était certes un empiètement sur les attributions du Directeur des Bâtiments, presque une insolence à l'égard de l'Académie royale, et il eût été surprenant qu'on la tolérât.

Réduit à ses anciennes ressources, le Colisée végéta encore un an ou deux avant d'être définitivement fermé. Il reprit le seul spectacle qui eût attiré quelques visiteurs dans les dernières années, multiplia les feux d'artifice, et finit par tomber dans de véritables parades de foire.

Le 28 juin 1777, on annonçait un feu de Ruggiéri, représentant « le serpent à tête de chien, animal de la Dominique, grimpant sur les arbres pour dénicher les nids d'oiseaux qu'il emporte, précédé des flammes du Bengale[1]. » Je doute que le feu du sieur Petronio Ruggieri fût aussi merveilleux que son titre.

Enfin, en 1778, après un infructueux essai de souscription pour couvrir les frais d'exploitation[2], les créanciers continuant à plaider sans pouvoir s'en-

1. T. X, p. 212. — 2. T. X, p. 314.

tendre [1], et refusant même les fonds indispensables pour exécuter les réparations réclamées par le lieutenant de police et nécessaires pour assurer la solidité de l'édifice [2], le Colisée fut définitivement fermé sans laisser d'autre trace de son existence que le nom par lui transmis à une rue du quartier des Champs-Élysées.

Avant d'arriver à l'Arrêt du Conseil qui interdit définitivement l'exposition du Colisée, nous ne pouvons passer sous silence un curieux article consacré à cette tentative d'exposition libre dans l'*Almanach des Artistes* de 1777 [3]. L'auteur de la notice [4] qui a pour titre : « LE SALLON DES ARTS; *Exposition des tableaux du Colisée,* » prétend que cette entreprise fut inspirée par la suppression toute récente de l'Académie de Saint-Luc. Nous avons dit plus haut les motifs qui nous avaient fait repousser cette hypothèse, naguère reprise par M. Bellier de la Chavignerie, et dont nous nous étions nous-même fait l'écho en publiant la suite des Salons de l'Académie de Saint-Luc; mais il est évident que le témoignage d'un contemporain fait loi en pareille matière; nous devons donc admettre que l'exposition du Colisée fut un essai pour reconstituer les Salons de l'Académie de Saint-Luc sous un autre nom et sur de nouvelles bases. De là l'animosité bien naturelle, sinon excusable, de l'Académie de Peinture et du Directeur des Bâtiments. Après un court avis d'une page et demie, l'Almanach donne les

1. T. XI, p. 246. — 2. T. XI, p. 258.
3. Almanach historique et raisonné des architectes, peintres, sculpteurs, graveurs et cizeleurs, etc. Année 1777. A Paris chez la veuve Duchesne. In-12, 1777.
4. P. 109-124.

noms, demeures et qualités des Artistes qui avaient exposé l'année précédente, c'est-à-dire en 1776 (p. 110-117).

A la suite de cette liste qui ajoute quelques renseignements fort utiles aux indications du Catalogue, notamment les adresses des exposants, l'auteur passe en revue les tableaux les plus saillants de l'exposition de 1776 et insiste particulièrement sur ceux de MM. *Bardin, de La Croix, de Peters, Hackert, Gautier d'Agoty* et *Vincent de Montpetit*. A la suite de cette critique tardive se trouve l'annonce du Sallon de 1777 qui n'eut pas lieu et pour cause (p. 125-127).

Nous avons déjà indiqué les délais fixés aux exposants pour l'envoi de leurs œuvres afin que le catalogue fût imprimé le 1^{er} mai. On leur laissait de plus la liberté de retirer leurs ouvrages avant la fermeture du salon. Enfin on annonçait que si le salon ouvert l'année précédente ne suffisait pas, une seconde et même une troisième pièce de mêmes dimensions que la première seraient livrées aux artistes.

Les envois devaient arriver affranchis.

Tels sont les détails que l'Almanach des Artistes nous a conservés sur l'exposition du Colisée. Au moment où cette entreprise, accueillie avec faveur par les artistes, avec intérêt par le public, commençait à prospérer, survinrent les prohibitions de M. d'Angiviller et enfin, après un débat dont l'issue ne pouvait être douteuse, un arrêt du conseil qui fut pour l'exposition du Colisée un arrêt de mort.

Cette pièce sera la conclusion naturelle de ce préambule.

J. J. GUIFFREY.

ARRÊT

DU CONSEIL D'ÉTAT DU ROI

CONCERNANT LA POLICE DU COLISÉE

Du 30 août 1777

Extrait des Registres du Conseil d'État [1].

Le Roi étant informé que, nonobstant la connoissance donnée au sieur Mannet, se disant l'un des propriétaires du Colisée, et ayant pouvoir de sa Compagnie, que l'intention de Sa Majesté est qu'il ne soit fait aucune exposition publique et marquée dans les sallons du Colisée, d'ouvrages d'arts en tableaux, dessins, sculpture, gravure, architecture ou mécanique, ledit sieur Mannet auroit tenté d'en éluder l'effet, d'abord en faisant signifier au sieur comte d'Angiviller de la Billarderie, Directeur et Ordonnateur Général des Bâtimens de Sa Majesté, une consultation du 27 juin 1777, signée Oudet, et ensuite en présentant au Conseil, tant au nom de la Compagnie des propriétaires du Colisée, qu'en ceux des nommés Ledreux, Porché et Dodemant,

1. A Paris de l'Imprimerie Royale, 1777 (au bas de la 4ᵉ page).

se disant créanciers, syndics et directeurs des droits des autres créanciers dudit Colisée, une requête tendante à ce que ledit sieur comte d'Angiviller fût tenu de déclarer les causes et motifs de son opposition à l'ouverture d'un sallon des Arts au Colisée, et à l'exposition d'ouvrages de peinture, sculpture, dessins et gravures ; et à ce que, faute de ce faire dans le délai de quinzaine, main-levée définitive seroit faite de ladite opposition ; et que cependant, par provision, il fût permis d'ouvrir ledit sallon, avec défenses à qui que ce soit d'y apporter aucun empêchement : que, sans attendre ce que Sa Majesté jugeroit à propos de statuer sur cette requête, et à la faveur d'une demande concertée et paroissant formée contre les propriétaires et entrepreneurs du Colisée, à la requête du sieur *Peters*, peintre, et consorts, à l'effet d'être mis en possession des sallons à eux prétendus affermés dans le Colisée, pour y exposer leurs ouvrages, ledit sieur Mannet auroit, dans les qualités qu'il s'attribue, et conjointement auxdits Le Dreux, Porché et Dodemant, assigné au Parlement, par exploits du 23 août 1777, ledit sieur comte d'Angiviller et l'Académie Royale de peinture et sculpture, en la personne du sieur *Pierre*, Premier Peintre du Roi, et Directeur de l'Académie, pour répondre et procéder sur une requête tendante à lever tous empêchemens à l'ouverture des sallons du Colisée, destinés par ledit Mannet à des expositions publiques d'ouvrages de peinture, sculpture et architecture : Sa Majesté auroit jugé nécessaire d'anéantir des procédures dirigées contre un Administrateur qui ne doit compte qu'à elle de son administration, procédures d'autant plus irrégulièrement faites au Parlement par

ledit Mannet et consorts, qu'ils avoient précédemment et aux mêmes fins présenté leur requête au Conseil. Sa Majesté ayant pareillement été informée que lesdits sieurs Mannet, Ledreux, Porché et Dodemant ont présenté en son Conseil deux autres requêtes, l'une tendante au rétablissement de la loterie de la Sphère, l'autre tendante à obtenir des dommages et intérêts contre les propriétaires ou les intéressés dans la salle des Nouveaux Boulevards; et à ce que, dans le cas où Sa Majesté ne jugeroit pas à propos d'accorder lesdits dommages et intérêts, il lui plût réunir le Colisée à son Domaine, et rembourser ou faire rembourser aux propriétaires de cet édifice la somme de douze cents mille livres qu'ils prétendent avoir payée pour sa construction et son établissement, et en outre celle de cent quarante mille livres qui reste dûe aux 253 créanciers unis? Sa Majesté auroit non-seulement cru ne pouvoir faire connoître trop promptement ses intentions sur des demandes aussi indécentes, mais encore jugé nécessaire d'en prévenir de pareilles par la suite, et de réprimer d'autres entreprises faites par ledit Mannet et consorts, contraires à la disposition précise de l'arrêt rendu au Conseil le 24 juin 1769 qui, en permettant l'établissement du Colisée, a ordonné que la direction et administration de ce lieu de spectacle demeureroient sous les ordres de Sa Majesté, d'après le compte qui lui en seroit rendu par le Secrétaire d'État ayant le département de Sa Maison, ainsi et de la même manière que Sa Majesté se les est réservées pour son Académie royale de musique. A quoi voulant pourvoir, vu les trois requêtes ci-dessus mentionnées et les pièces y jointes, notamment la consul-

tation du 27 juin 1777, signée Oudet, signifiée au sieur comte d'Angiviller : vu pareillement les deux exploits d'assignations données au Parlement, le 23 août présent mois, à la requête desdits Mannet, Ledreux, Porché et Dodemant, audit sieur comte d'Angiviller et à l'Académie royale de peinture, en la personne du sieur *Pierre*, Premier Peintre du Roi, et Directeur de l'Académie, en tête desquels exploits est copie de la demande desdits *Peters*, peintre, et consorts, contre les propriétaires du Colisée. Vu aussi une sommation faite au commissaire Maillot, à la requête desdits Mannet et consorts, aux fins, par ledit commissaire, de se faire remettre le produit de l'ouverture du Vaux-hall du 25 août présent mois : Ouï le rapport; LE ROI ÉTANT EN SON CONSEIL, a débouté et déboute les sieurs Mannet, Ledreux, Porché et Dodemant des fins et conclusions prises par leursdites trois requêtes; leur fait Sa Majesté, défenses d'en présenter à l'avenir de semblables, sous telle peine qu'il appartiendra : A, Sa Majesté, évoqué et évoque à soi et à son Conseil, les demandes portées en la Grande Chambre de son Parlement, contre les propriétaires du Colisée par lesdits *Peters*, peintre, et consorts, aux fins de l'exposition publique de leurs ouvrages dans le Colisée, circonstances et dépendances. Fait défenses auxdits Peters, Mannet, leurs consorts et adhérens, de procéder ailleurs qu'au Conseil, à peine de nullité, cassation de procédures et de mille livres d'amende. Déclare nulle et de nul effet la signification faite au sieur comte d'Angiviller, de la consultation du 27 juin 1777, signée Oudet, ainsi que les assignations données à la requête dudit Mannet et consorts, tant audit sieur

comte d'Angiviller, qu'à l'Académie royale de peinture, ensemble tout ce qui s'en est ensuivi. Fait défenses audit Mannet et consorts, d'y donner ou faire donner aucune suite ni exécution, sous telle peine qu'il appartiendra. Déclare, Sa Majesté, également nulle et de nul effet la sommation faite à M⁰ Maillot, commissaire au Châtelet de Paris, à la requête de la compagnie des propriétaires du Colisée, poursuite dudit Mannet, auquel Sa Majesté défend, sous telles peines qu'il appartiendra, d'en plus faire à l'avenir de semblables, ni de troubler aucun des spectacles dont, suivant les ordres de Sa Majesté, le Secrétaire d'État ayant le département de Paris, ou le lieutenant-général de police, aura permis la représentation. Défend de plus Sa Majesté, audit Mannet, au régisseur du Colisée et à tous autres, d'ouvrir ledit Colisée et d'y donner aucunes fêtes, représentations ou spectacles, sous quelque dénomination que ce soit, à moins qu'ils n'aient préalablement obtenu l'autorisation précise du sieur lieutenant-général de police, et l'indication des jours, sur le compte que ledit sieur lieutenant-général de police en aura rendu au Secrétaire d'État ayant le département de Paris. Ordonne Sa Majesté que dans le délai précis et absolu de la huitaine de la signification qui sera faite du présent arrêt audit Mannet, il sera tenu de remettre audit sieur Secrétaire d'État, les noms, qualités et domiciles de tous ceux qui forment la Compagnie des entrepreneurs et propriétaires du Colisée, ainsi que la désignation des portions d'intérêt appartenant à chacun dans ladite entreprise; à défaut de laquelle remise, de la part dudit Mannet, dans le délai de huitaine, il y sera pourvu par Sa Majesté de la ma-

nière et ainsi qu'elle avisera, même par l'interdiction du Colisée et la défense de l'ouvrir. N'entend au surplus Sa Majesté empêcher le cours des demandes et contestations qui doivent être portées en la Grand' Chambre de son Perlement, en exécution des lettres patentes du 9 novembre 1776, pourvu toutefois que lesdites demandes et contestations ne portent directement ni indirectement sur l'administration et direction, que Sa Majesté s'est réservée par l'arrêt d'établissement du Colisée, rendu au Conseil le 24 juin 1769. Et sera le présent arrêt imprimé, publié et affiché dans la ville et faubourgs de Paris, et partout ailleurs où besoin sera, notamment sur les portes du Colisée.

Fait au Conseil d'État du Roi, Sa Majesté y étant, tenu à Versailles le trente août mil sept cent soixante-dix-sept. *Signé* AMELOT.

LISTE ET DESCRIPTION

des Tableaux, Sculptures, Dessins, Gravures, Morceaux d'Architecture et autres, exposés au Colisée, dans le Salon des Grâces, en 1776 [1].

AVERTISSEMENT.

Deux Artistes connus et Citoyens ont été priés, et ont bien voulu se charger du soin qu'exige l'Exposition faite de différens Ouvrages, au Colisée.

Ces Ouvrages seront indiqués par l'ordre alphabétique que présente le nom des Artistes.

Ce parti a paru prudent pour n'indiquer, sur leurs Ouvrages, aucune sorte de préférence qui dépend toujours du choix du Public.

On a tu et on taira le nom des amateurs qui ont désiré et de ceux qui désireront n'être pas connus.

Pour la facilité de ceux qui désireront exposer, on a destiné au Colisée une salle, dans laquelle le concierge déposera les ouvrages qui lui seront apportés en attendant qu'on les fasse placer au salon.

[1]. Prix 12 s. en feuilles. A Paris, de l'imprimerie de d'Houry, Imprimeur-Libraire de monseigneur le Duc d'Orléans, rue Vieille-Boucherie. Au Saint-Esprit, 1776. Avec permission (in-12, 46 pages).

PEINTURES.

M. Bardin.

1. Le Martyr de saint André destiné pour l'abbaye d'Anchin, de 11 pieds de haut sur 13 pieds de large.
2. Le Martyr de saint André, esquisse du précédent tableau, colorée en huile, de 21 pouces de haut sur 2 pieds de large.
3. Salomon sacrifiant aux Idoles, esquisse colorée en huile, de 18 pouces de haut sur 15 de large.
4. Une étude en huile, d'après nature, représentant un homme prêt à se baigner, qui est surpris et mordu par un serpent; cette étude est de 3 pieds et demi de haut sur 2 pieds et demi de large.
5. Trois Têtes de vieillards, peintes en huile d'après nature, sous le même numéro; chacune de 2 pieds 2 pouces de haut sur un pied 6 pouces de large.
6. Les Petites Cascades de Tivoli, peintes sur le lieu, à l'huile, de 2 pieds et demi de haut sur 3 pieds et demi de large.
7. Réception d'une Vestale, esquisse colorée, bistre et blanc, de 2 pieds de haut sur 20 pouces de large.

DESSINS.

8. Un Dessin en crayons noir et blanc, de 2 pieds de haut sur 4 de large, représentant le Massacre des Innocens.
9. Autre Dessin, crayon noir et blanc, représentant l'Enlèvement des Sabines, de 2 pieds 3 pouces de haut sur 4 pieds 3 pouces de large.

Cinq vues du Colisée prises sur le lieu, du côté du couchant.

10. Première, de 21 pouces de haut sur 2 pieds 2 pouces de large.
11. Seconde, de 22 pouces de haut sur 1 pied 3 pouces de large.
12. Troisième, de 20 pouces de haut sur 16 de large.
13. Quatrième, de 20 pouces de haut sur 16 de large.
14. Cinquième, de 16 pouces de haut sur 21 de large.

M. Bosse, de Lille.

15. Un Crucifix en bas-relief feint sur un cadre de boiserie peinte, de 4 pieds de haut sur 3 de large.
16. Persée délivrant Andromède, de 7 pieds et demi de haut sur 8 pieds de large.
17. Un Portrait en Pastel ovale représentant M.** ***.
18. Un Pigeon couvant dans un panier, 14 pouces de haut sur 18 de large.

M. Bouguier.

Deux Tableaux de Marine de forme ovale, formant pendans, chacun de 2 pieds 3 pouces de haut sur 18 pouces de large.

19. L'un est une Tempête.
20. L'autre est un Calme.

Madame de Hauré.

21. Une Tête d'étude de Vieillard, et quatre portraits sous une même glace.

M. De La Croix.

22. Vue de la ville de Rome prise du côté du Château et Pont Saint-Ange, de 3 pieds de haut sur 6 de large.

M. de Marcenay de Ghuy.

23. L'apparition de l'ombre de Samuel, de 20 pouces de haut sur 16 de large. Saül, sur le point de donner bataille aux Philistins, voyant que l'esprit du Seigneur s'était retiré de lui, voulut consulter la Pythonnisse d'Endor; il se transporta chez elle, accompagné de deux hommes seulement, et lui ayant demandé qu'elle évoquât Samuel, celle-ci lui dit : « Vous savez que Saül » a exterminé tous les Magiciens de ses terres; » pourquoi me dressez-vous un piége pour me » faire périr? Ne craignez rien, lui répliqua » Saül, il ne vous arrivera aucun mal. »

Sur cela, elle évoqua Samuel. Dès que son ombre eut paru, aussitôt la Pythonnisse s'écria : « Ah! vous m'avez trompée. Vous êtes Saül. » Le Roi, l'ayant encore rassurée, entendit les mots terribles que prononça l'ombre de Samuel : *Scindet regnum de manu tuâ, et dabit illud proximo tuo David.* Le Seigneur vous ôtera votre royaume, et le fera passer à David, votre plus proche parent.

24. Un bas-relief peint, en couleur terre cuite de Rouen,

représentant un sujet de chasse, de 21 pouces de haut, sur 2 pieds 10 pouces de large.

25. Le Cabinet d'un Amateur, de 2 pieds 10 pouces de haut, sur 3 pieds et demi de large.

26. Un Tableau représentant des vases, des fruits, des coquilles, de 2 pieds 3 pouces de haut sur 2 pieds de large.

27. Deux Tableaux pendans, représentant des fruits, sous un même numéro, chacun de 18 pouces de haut sur un pied 10 pouces de large.

Ces deux tableaux sont du cabinet de M. de Peters.

28. Le portrait de M***.
29. Le portrait de Mlle ***.

GRAVURES.

30. Régulus retournant à Carthage, pour remplir sa parole d'honneur, de 14 pouces de haut sur 15 pouces de large, d'après M. *le Pécheur*.

31. L'Amour fixé, de 15 pouces de haut sur 13 de large, d'après *Le Brun*.

32. Le Testament d'Eudamidas, de 1 pied de haut sur 15 pouces de large, d'après *le Poussin*.

33. Une Bataille, de 12 pouces de haut sur 15 de large, d'après *Parrocel*.

34. La Fleuriste, de 15 pouces de haut sur 11 de large, d'après *Gérardaw*.

35. Le Clair de Lune, de 11 pouces et demi de haut sur 13 de large, d'après *Vernet*.

36. Commencement d'Orage, de 11 pouces et demi de haut sur 13 de large, d'après *Rembrandt*.

37. Le portrait de S. A. S. le Duc régnant de Brunswick, de 16 pouces de haut sur 12 de large, d'après M. *Fontaine*.

38. Le portrait de S. A. S. l'Électrice douairière de Saxe, de 10 pouces et demi de haut sur 8 pouces et demi de large, d'après le portrait peint par elle-même.
39. Le portrait du Marquis de Mirabeau, de 14 pouces de haut sur 11 pouces de large, d'après *Aved*.
40. Le portrait du Comte de Bergho, de 1 pied de haut sur 9 pouces de large, d'après *Van Dyck*.
41. Le portrait de M. le Gout de Gerlans, de 1 pied de haut sur 9 pouces de large, d'après M. *de Vosge*.
42. Le portrait de M. Sage, membre de l'Académie royale des Sciences, dans la classe de la chymie, de 8 pouces de haut sur 6 de large, d'après le portrait peint par l'auteur.
43. Le portrait de M***.
44. Un buste de femme, d'après *Rembrandt*.
45. Un buste de vieillard, id.

COLLECTION DE PORTRAITS D'HOMMES ILLUSTRES,
CONTINUÉE PAR L'AUTEUR.

46. Henri IV, d'après *Porbus*.
 Sully, Id.
 Charles V, dit le Sage.
 Charles VII.
 La Pucelle d'Orléans.
 Le Chevalier Bayard.
47. Le Chancelier de l'Hôpital.
 Le Président de Thou.
 Le Maréchal de Turenne.
 Le Maréchal de Saxe, d'après *Liotard*.
 Le Prince Eugène, d'après *Kopeski*.

Le Roi de Pologne Stanislas-Auguste, d'après Mad. *Bacciarelli*.

M. de Peters.

AQUARELLA.

48. Une Jeune Dame allaitant son enfant, de 15 pouces de haut sur 1 pied de large.

GOUACHE MIXTE.

49. Une Mère corrigeant son fils et sa fille des lutineries mutuelles qui ont occasionné la rupture de leurs joujoux, de 21 pouces de haut sur 2 pieds 1 pouce de large.

PEINTURE MIXTE, AQUARELLA.

50. Repos d'une Jardinière flairant une rose, de 2 pieds de haut sur 1 pied 8 pouces de large.
51. Les portraits de M. et M^{me} Collet, de 1 pied 4 pouces de haut sur 2 pieds de large.
52. Le portrait de Mlle de W***.
53. Le portrait de M. Seriaque essayant l'alto-viola, de 14 pouces de haut sur 1 pied de large.
54. Une fin d'orage prise dans les montagnes de Montmorency, colorée, de 15 pouces de haut sur 20 pouces de large.

MINIATURES.

55. Le Roi de Danemark,
Le Portrait de M** ***,
Le Portrait de M. ***,
Un Buste de femme,
} sous un même numéro.

DESSINS.

56. Une Sainte Famille, au bistre, de 1 pied 10 pouces de haut sur 2 pieds 3 pouces de large.
57. Betzabée sortant du bain, au bistre, de 2 pieds

4 pouces de haut sur 1 pied 10 pouces de large.

58. Le Repos d'une Nourrice et de son meneur, au bistre de 2 pieds de haut sur 18 pouces de large.

59. Le Délassement des Chasseurs, au bistre, de 15 pouces de haut sur 20 pouces de large.

60. Une Scène de Guinguette, au bistre, de 18 pouces de haut sur 2 pieds de large.

61. Une Pastorale, au crayon rouge, de 18 pouces de haut sur 2 pieds de large.

62. L'Abreuvoir d'Orly, au crayon rouge, de 2 pieds de haut sur 19 pouces de large.

63. Bouquet d'arbres, pris près Choisy, à l'encre de la Chine, de 16 pouces de haut sur 18 de large.

64. Le Puits de la Porte Saint-Antoine, au crayon rouge, de 16 pouces de haut sur 20 pouces de large.

65. Une Cabane rustique, au crayon rouge, de 15 pouces de haut sur 19 de large.

66. Vue de la Porte de Largillière, à Gisors, au bistre, de 15 pouces de haut sur 19 pouces de large.

67. L'Obélisque, ou Croix de Grignon, à l'encre de la Chine, de 15 pouces de haut sur 20 pouces de large.

68. La rue Dauphine, de Gisors, à l'encre de la Chine, de 15 pouces de haut sur 20 pouces de large.

M. Hackuert.

69. Un grand Paysage, vue d'Italie, de 4 pieds et demi de haut sur 5 pieds 9 pouces de large.

70. Autre Vue d'Italie, de 15 pouces de haut sur 21 pouces de large.
71. Autre vue du côté de Caudebec, en Normandie, de 16 pouces de haut sur 21 pouces de large.
72. Une Marine de 2 pieds 2 pouces de haut, sur 2 pieds 9 pouces de large.

DESSINS.

Deux Dessins colorés formant pendans, de 39 pouces de haut sur 25 pouces de large.
73. L'un est une Vue de Castelmare, près Naples.
74. L'autre est une Vue de la Cava, près Salerne.
75. Six paysages à gouache pour tabatières, sous une même glace.

M. Henry.

76. Un écrin de miniatures contenant différens morceaux et portraits.
Un Vieillard avec des enfans.
Un enfant qui dort gardé par un chien.

M. Kimlig.

77. Une tête de Vieille, de 18 pouces de haut sur 15 pouces de large.
78. Le portrait de M. Muler, graveur, membre de l'Académie royale. Ce portrait est de 11 pouces de haut sur 9 pouces de large.

M. Kobel.

79. Deux paysages pendans sous le même numéro, chacun de 18 pouces de haut sur 24 pouces de large.

DESSINS.

Quatre Dessins pendans, aux crayons noir et

blanc, de 14 pouces de haut sur 18 pouces de large.

80. Le premier représentant le Matin.
81. Le second, un Coucher de soleil.
82. Le troisième, un Orage.
83. Le quatrième, un Clair de lune.
84. Deux Dessins pendans, aux crayons noir et blanc, de 20 pouces de haut sur 16 pouces de large, représentant deux Chutes d'eau, sous le même numéro.
85. Deux Dessins pendans, au crayon noir, de 12 pouces de haut sur 8 de large, représentant des Pêcheurs, sous le même numéro.

M. Kraus.

Deux Tableaux pendans, chacun de 18 pouces de haut sur 15 pouces de large.

86. L'un est un Buveur et sa femme.
87. L'autre, un Savoyard et sa femme.

Deux autres pendans, de 20 pouces de haut sur 17 pouces de large :

88. L'un est un Raccommodeur de faïence.
89. L'autre, un Chaudronnier.

M. Meyer.

Deux tableaux pendans, de 20 pouces de haut sur 21 pouces de large.

90. L'un est une Pastorale.
91. L'autre, des Baigneuses.

DESSINS ET ESQUISSES.

92. Un Abreuvoir, esquisse en huile, de 22 pouces de haut sur 2 pieds 9 pouces de large.
93. Un groupe de divers Animaux, aux crayons noir

et blanc, sur papier brun, de 16 pouces de haut sur 21 de large.

M. Pillement.

94. Un Clair de lune, de 14 pouces de haut sur 18 de large.
95. Deux Dessins de Paysage, avec figure au crayon noir sur papier blanc, sous le même numéro.

M. Piogé.

96. Un Sacrifice au Dieu Pan, bas-relief imitant le marbre blanc, de 2 pieds 8 pouces de haut sur 3 pieds 11 pouces de large.
97. Le portrait de M. d'Heusy, Envoyé de Liége à la cour de France.
98. Le portrait de M. d'Heusy fils, Tréfoncier de la Cathédrale de Liége.
99. Le portrait de M. de Crébillon fils, de 5 pouces de haut sur 4 de large.
100. Le portrait d'un jeune homme.
101. Le portrait de M^me ***.

M. Saint-Aubin.

102. Son portrait fait par lui-même, de 14 pouces de haut sur 11 de large.

ESQUISSE.

103. La Tentation de Saint Antoine, de forme ronde.

Deux pendans de 10 pouces de haut sur 10 de large :

104. L'un est une Scène tragique.
105. L'autre, un Concert.

M. Saint-Quentin.

106. Sacrifice à l'Amour, de 8 pieds de haut sur 6 pieds de large.

107. Vue de la Place de Louis XV, d'après nature, de 4 pieds 8 pouces de haut sur 8 pieds de large.
108. Une Académie à l'huile, de 3 pieds 6 pouces de haut, sur 2 pieds et demi de large.

Deux Paysages pendans, peints à gouache, enrichis de figures :

109. L'un représente Pan et Syrinx.
110. L'autre Pyrame et Thisbée.
111. Galathée sur les eaux, esquisse à l'huile, de 2 pieds 8 pouces de haut sur 4 pieds de large.
112. Un Rendez-vous de Chasse, dessin aquarelle de 2 pieds de haut sur 2 pieds 4 pouces de large.

DESSINS.

113. Les Environs de Rome, en camayeu bleu de 21 pouces de haut sur 2 pieds 5 pouces de large.
114. Une Vue de Tivoli, camayeu bleu de 18 pouces de haut sur 2 pieds de large.
115. Une Tête de femme, crayons noir et blanc, de 2 pieds 3 pouces de haut sur 2 pieds de large.

Deux pendans en camayeu bleu, de 23 pouces de haut sur 18 pouces de large :

116. L'un est une Vue de la ville de Pamphile, d'après nature.
117. L'autre est une vue de la même ville.

M. Sané.

118. Le Boiteux guéri par Saint Pierre et Saint Jean entrant au temple, de 11 pieds de haut sur 9 pieds de large.

DESSINS.

Deux Dessins au bistre, pendans, de 22 pouces de haut sur 2 pieds 5 pouces de large.

119. L'un est les Adieux de Rebecca à son père.
120. L'autre est la Réception de Rebecca par Isaac, qui l'introduit dans sa tente.

M. Sarrazin.

121. Deux marines, représentant des Tempêtes, formant pendans sous le même numéro, chacun de 21 pouces de haut sur 26 pouces de large.

M. Scheneau.

122. Un petit Tableau représentant une Mère brûlant devant sa fille la lettre qu'elle vient d'intercepter, et la suivante, qui s'échappe. Ce tableau est de 2 pieds de haut sur 18 pouces de large.
123. Autre représentant le Jeu de la courte-paille, de deux figures : il est de 18 pouces de haut sur 15 de large.

DESSINS AU BISTRE.

124. Une Mère peignant ses enfans, de 19 pouces de haut sur 15 de large.
125. Deux sujets d'enfans, bas-relief, sous le même numéro, chacun de 14 pouces de haut sur 21 de large. Ces deux morceaux sont dessinés au crayon noir rehaussé de blanc sur papier gris.

M. Sekatz.

Deux Sujets pendans, chacun de 10 pouces de haut sur 1 pied de large :
126. L'un est une Marche de Bohémiens.
127. L'autre est des Soldats se chauffant.

Mademoiselle Surugue l'aînée.

Différentes fleurs peintes d'après nature, de 14 pouces de haut sur 1 pied de large.

128. Cotyledon orbiculata, Linneus. — Nombril de Vénus, ou pourpier en arbre.
129. Heliotropium peruvianum, Linn. — Héliotrope du Pérou.
130. Geranium inquinans, Linn. — Grand Géranium rouge.
131. Celosia cristata, Linn. — Amaranthe des jardins.
132. Amarantus hypocondriacus, Linn. — Amaranthe à épis.
133. Verbena longiflora, Linn. — Verveine à longues fleurs.

Mademoiselle Surugue la cadette.

134. Un sujet peint à gouache sur l'origine de la Peinture, de 1 pied de haut sur 21 pouces de large.

M. Tellos.

135. Le portrait du Roi en miniature.
136. Le portrait de l'Empereur et de son Frère, en huile, d'un pied de haut sur 21 pouces de large.

M. Vincent de Montpetit.

137. Le portrait du Roi, de 2 pieds de haut sur 21 pouces de large.
138. Le portrait de l'Auteur.
139. Le portrait de M^{me} de Montpetit.
140. Un tableau de famille composé de cinq figures, de 2 pieds de haut sur 2 pieds 9 pouces de large.

SCULPTURES.

M. Blondeau.

141. Une Chasse au loup forcé par des chiens, en terre cuite.
142. Le Chien qui combat pour conserver le dîner qu'il portoit à son maître. Ce morceau est en terre cuite.

M. Dehauré.

143. Bélisaire guidé par un jeune homme, groupe en terre cuite.
144. Projet de Chaire qui doit être placée entre deux colonnes; le même projet est chez l'auteur, adapté à une colonne.

ESQUISSES EN TERRE CUITE.

145. La France veut empêcher les Parques de filer les jours de Leurs Majestés; mais Atropos lui fait connaître qu'elles doivent être immortelles.
146. L'Immortalité attache à un obélisque le portrait de Louis XVI, avec ceux de nos plus grands Rois; les noms des bons Ministres sont inscrits sur son autel. La France y grave aussi les noms de ceux qui s'occupent actuellement de son bonheur. Le peuple baise avec respect ces noms précieux.
147. Des Enfans entourent de fleurs le buste du Dieu Pan.
148. Un Sacrificateur et une Prêtresse qui portent un autel.
149. Un Trait de bienfaisance et d'humanité.

Un jeune peintre manquant d'argent, arrive à Modène; il prie un gagne-petit de lui trouver un gîte à peu de frais : l'artisan lui offre la moitié du sien. On cherche en vain de l'ouvrage pour cet étranger ; il tombe malade. L'artisan se lève plus matin, se couche plus tard afin de gagner davantage et fournir aux besoins du malade, qui avoit écrit à sa famille. Quelques jours après sa guérison, l'artiste reçoit de ses parens une somme d'argent : il court aussitôt chez l'artisan pour lui rembourser ce qu'il lui doit. « Non, Monsieur, lui répond son généreux bienfaiteur, c'est une dette que vous avez contractée envers le premier homme que vous trouverez dans l'infortune. »

150. L'Architecte Dinocrate, déguisé en Hercule, montrant le plan qu'il a proposé à Alexandre de faire une statue du mont Athos, qui, d'une main, tiendroit une ville, et de l'autre une coupe qui recevroit les eaux des rivières qui coulent de cette montagne.

151. Une Esquisse de Saint Paul.

M. Murat.

152. Le buste en plâtre de Mme Lobreau, Directrice des Spectacles de la ville de Lyon.

153. Un Lacédémonien présentant à sa maîtresse le prix qu'il a remporté, esquisse en terre cuite.

M. Surugue.

154. Le portrait de M. Bertin, Ministre d'État.

155. Le portrait de Mme Surugue.

156. Le buste d'une Bergère dans le costume ancien.
157. Le buste d'un Berger couronné de fleurs suivant l'ancien costume.

Tous ces médaillons sont en cire de composition.

DESSINS.

M. Boucher.

158. Deux Dessins d'architecture colorés, sous le même numéro.

M. Parizeau.

Six dessins colorés de la Chasse d'Henri IV.

Savoir, deux pendans de 22 pouces de haut sur 17 de large :

159. L'un est Henri IV arrêté dans la forêt par son garde-chasse.
160. L'autre est Henri IV et Sully, reconnus par le garde-chasse.

Deux autres pendans, de 11 pouces de haut sur 27 de large :

161. L'un est Henri IV chez le garde.
162. L'autre est la Famille du garde aux pieds de Henri IV.

Les deux autres pendans, de 21 pouces de haut sur 27 de large, sont :

163. L'un Henri IV à table chez son garde.
164. Et l'autre, la scène d'Henri IV à table.

Deux pendans au bistre, sujets tirés de la Jérusalem délivrée, du Tasse, de 22 pouces de haut sur 2 pieds 4 pouces de large.

165. L'un est Isméne, qui évoque les démons dans la forêt.
166. L'autre est Clorinde, qui fait suspendre le supplice d'Olinde et de Sophronie.

Deux pendans au bistre, de 26 pouces de haut sur 21 de large.

167. L'un est l'adoration des Anges.
168. L'autre, Adam et Ève.

Deux Dessins colorés pendans, de 18 pouces de haut sur 22 de large.

169. L'un est un Ménage de paisan.
170. L'autre est l'Intérieur d'une cour de ferme.

Deux dessins colorés pendans, de 22 pouces de haut sur 18 de large.

171. L'un est l'intérieur d'une Maison de villageois.
172. L'autre est l'Intérieur d'une ferme.

Deux Dessins colorés pendans, tirés d'Adélaïde de Hongrie, Tragédie de M. Dorat, de 2 pieds de haut sur 2 pieds et demi de large.

173. L'un est Pépin, Roi de France, recevant le serment de ses guerriers. Acte II.
174. L'autre est Adélaïde de Hongrie. Fin du V^e acte.

M. A. Zing.

175. Une Vue de Vernonet en Normandie, dessin à l'encre de la Chine, de 13 pouces de haut sur 17 de large.
176. Un Village à l'encre de la Chine, de 16 pouces de haut sur 20 de large.

GRAVURES.

M. Baer.

177. Différentes empreintes en ciré sous la même glace, contenant :
Une pierre gravée pour le Prince de Salm-Salm.
Une alliance pour le même.
Une autre pour M. le comte de Stragonoffe.
Une autre, représentant Mars, pour M. Morel.
Une autre, Vénus, pour le même.
Le reste est armoiries.

M. Chevillet.

178. Une Mère allaitant son enfant, de 16 pouces de haut sur 15 de large, d'après M. *de Peters.*
179. L'Amusement du jeune âge, de 17 pouces de haut sur un pied de large, d'après M. *Wille, le fils.*
180. Le Charme de la Musique, de 17 pouces de haut sur 14 de large, d'après M. *Delahire.*
181. La Santé portée, d'après *G. Terburg.*
182. La Santé rendue, Id.
Pendans, de 17 pouces de haut sur 14 de large.

M. Dupré.

183. Onze médailles sous le même numéro.

M. Carl Guttemberg.

184. La Troupe ambulante, de 16 pouces de haut sur 18 pouces de large, d'après M. *J.-F. Meyer.*
185. Invocation à l'Amour, de 20 pouces de haut sur 15 pouces de large, d'après M. *Théolon,* membre de l'Académie royale.

M. F. N. Sellier.

186. Façade de la nouvelle Sainte-Geneviève, d'après M. *Soufflot*.
187. Vue du Panthéon.
188. Élévation de Saint-Pierre de Rome.
189. Plan, coupe et élévation d'un Vauxhall sous un même numéro; le tout d'après M. *Dumont*, Architecte.

*M*** amateur.*

190. Trois têtes de Vieillards sous un même numéro.

ARCHITECTURE.

M. de Montreuil.

191. Le Modèle d'un Pavillon, exécuté d'après ses dessins et sous ses ordres, pour être construit au milieu d'un jardin à l'anglaise.

M. Six.

192. Modèle d'Ordres d'architecture, exécuté d'après ses dessins et sous ses ordres.

PREMIER SUPPLÉMENT.

PEINTURES.

M. Bader.

193. Le Départ de l'Ange devant Tobie, de 2 pieds et demi de haut sur 3 pieds de large.
194. Vieille femme buvant un verre de liqueur, de 2 pieds de haut sur 20 pouces de large.

195. Un Villageois fumant sa pipe, de 18 pouces de haut sur 14 de large.

SCULPTURES.

M. Boichard.

196. Un Baromètre arabesque, représentant les quatre Éléments et les quatre Saisons, de 4 pieds de haut sur 2 de large.
197. Un Bouquet de fleurs dans son vase, le tout modelé en talc, de 30 pouces de haut sur 2 pieds de large.
198. Une Bordure de bois, de 10 pouces de haut sur 7 de large, représentant l'Abondance et la Gloire.
199. Une Cassolette en bois en forme de trépied, de 18 pouces de haut.

M. Guichard.

200. Deux Bouquets de fleurs modelées en talc, sous le même numéro.
201. Une Bordure ovale, dans laquelle est le portrait du Roi.

DEUXIÈME SUPPLÉMENT.

PEINTURES.

M. Girard.

202. La Vue de Bercy, prise de l'autre côté de la rivière, de 1 pied de haut sur 18 pouces de large.
203. Radeau dont se servoient les Romains pour transporter les obélisques d'Égypte à Rome, dessiné

sur l'original en relief du cabinet du Cardinal Alaudieux, de 1 pied de haut sur 18 pouces de large.

204. Projet d'une place devant la colonade du Vieux Louvre, de la composition de l'auteur, de 18 pouces de haut sur 1 pied de large.

205. Vue du Château de Garge, appartenant à feu M. Blondel de Gagny, de 1 pied de haut sur 18 pouces de large.

206. Quatre morceaux ovales sous un même numéro, qui sont :
Vue des environs de Naples.
Vue de Marseille.
Vue de la ville de Rouen.
Vue des Tuileries.
Toutes ces vues prises d'après nature.

M. Hackert.

207. Vue du Rhin, de 13 pouces de haut sur 10 de large.
Ses autres ouvrages aux n°s 69-75.

TROISIÈME SUPPLÉMENT.

GRAVURES.

M. J. N. Wurth.

208. Un Médaillier contenant seize pièces : Le Roi et la Reine, alliance avec son revers; M^{me} Clotilde; l'Impératrice Reine; l'Empereur; le Prince Charles; le Doyen de l'église de Mayence; le Roi; la Reine; l'Électeur de Mayence; l'Em-

pereur; la Reine; l'Empereur; l'Impératrice de Russie.

SCULPTURES.

M. Rougé.

209. Deux morceaux d'Ornemens modelés en plâtre sous le même numéro.
Une Arabesque.
Une Feuille de chapiteau.

PEINTURE.

M. Saint-Quentin.

210. Le Magnifique, de 3 pieds 10 pouces de haut sur 5 pieds 8 pouces de large.
Ses autres ouvrages sont aux n°° 106-117.

DESSINS.

M. Parizeau.

211. Un Villageois et une Villageoise, au crayon d'Italie rehaussé de blanc sur papier bleu, sous le même numéro.
212. La Tête du même Villageois regardant devant lui, au crayon d'Italie rehaussé de blanc sur papier bleu.
213. Une Tête d'homme en cheveux, au crayon rouge sur papier blanc.
214. Une Femme et neuf petits Enfans, pris d'après nature à Sceaux-les-Chartreux, au crayon rouge sur papier blanc.
215. Deux groupes d'Enfans pris d'après nature, au crayon rouge sur papier blanc.

216. La tête d'un Bouldogue, au crayon rouge sur papier blanc.

Ses autres ouvrages sont aux n^{os} 159-174.

FIN.

Lu et approuvé, ce 26 juillet 1776,
<div style="text-align:right">Crébillon.</div>

Vu l'approbation, permis d'imprimer et distribuer, ce 27 juillet 1776,
<div style="text-align:right">Le Noir[1].</div>

1. Le livret a 46 pages in-12, dont 4 de titre et d'avertissement. Le premier supplément est à la page 39.

EXPOSITION DE L'ÉLISÉE

EN 1797.

Nous devons à l'obligeance de M. Hubert Lavigne, sculpteur, l'un des artistes qui connaissent le mieux l'histoire de l'art français, la communication d'un curieux livret que nous ne voyons mentionné nulle part. Sa brièveté et surtout sa rareté nous déterminent à en reproduire dans une analyse succincte les parties essentielles. Le Salon de l'Élisée présente plus d'une analogie avec celui du Colisée; c'est ce qui nous a décidé à le donner ici en appendice.

Je n'ignore pas que pendant la Révolution, et même auparavant, plus d'une entreprise fut tentée pour organiser des Expositions de peinture et de sculpture en dehors du protectorat de l'Académie ou du gouvernement; mais aucune de ces manifestations individuelles, qui toutes avortèrent misérablement, n'offre l'importance et l'intérêt des deux exhibitions dont je réunis ici les catalogues.

Je considère la tâche que j'avais entreprise, il y a bientôt six ans, comme achevée par la publication de ce dernier volume. Il formera l'appendice à la réimpression des Salons de l'Académie Royale et de l'Académie de Saint-Luc. En terminant, je suis heureux de trouver une occasion de remercier les érudits et les amateurs qui m'ont soutenu et encouragé dans l'exécution de mon œuvre et m'ont permis de la mener à bonne fin.

<div style="text-align:right">J. J. G.</div>

ANALYSE DU PROSPECTUS ET DU CATALOGUE

DU

SALON DE L'ÉLISÉE

EN 1797

Une société s'était formée sous la Révolution pour l'exploitation du bel Hôtel construit par Molet, en 1718, pour le Comte d'Evreux, et qui avait successivement appartenu à M^{me} de Pompadour, à son frère, à Louis XV, et enfin au fameux banquier de la cour, Beaujon. La Révolution avait chassé les propriétaires, et les acquéreurs de ce bien national cherchaient à en tirer parti. Les divertissements qu'ils promettaient au public ne diffèrent pas sensiblement de ceux qu'on avait trouvés jadis dans les Salons du Colisée : bals, concerts, restaurant, café, jeux de toute espèce; toutefois, se préoccupant de joindre l'utile à l'agréable, et ne voulant pas donner à leur établissement uniquement l'aspect d'un lieu de plaisir, les fondateurs y avaient installé des bureaux de correspondance pour les sciences et les lettres, à l'instar du Salon naguère fondé par Pahin de la Blancherie, une bibliothèque, des salons de lecture, d'autres salles de conférences scientifiques, enfin une exposition de peinture et de sculpture, à côté de laquelle les amateurs désireux d'acquérir les œuvres exposées devaient trouver tous les renseignements désirables. Ces détails sont fournis par un prospectus de huit pages, quelque peu empha-

tique et sur lequel le rédacteur a inscrit cette prétentieuse épigraphe : *miscuit utile dulci.*

Un autre Prospectus placé en tête du catalogue de l'exposition ouverte le 1ᵉʳ brumaire an VI (22 octobre 1797) nous apprend en outre que l'exposition permanente devait comprendre non-seulement les œuvres de l'art, mais aussi les productions industrielles. Ce fut peut-être une des causes de son insuccès. La préface revient encore sur les chances de vente offertes aux Artistes, et promet un peu inconsidérément que « la médiocrité et le mauvais goût seront exclus irrévocablement » de ces Expositions. Il y avait donc sinon jury, au moins commission d'examen. On trouve ensuite un « *Extrait d'une lettre écrite aux administrateurs de l'Élysée par le citoyen Lenoir, conservateur du Musée des Monumens Français et associé honoraire de l'Élysée.* » Lebrun invoque les exemples des Grecs et des Romains; son érudition remonte même aux Égyptiens pour prouver l'utilité et l'intérêt des Expositions. Je ne trouve à citer qu'une note rappelant les honneurs récemment rendus à Vien dans une Fête des Vieillards célébrée à Bordeaux. Le détail m'a paru curieux à noter en passant, car M. J. Renouvier ne paraît pas l'avoir connu; du moins il n'en fait pas mention dans son *Histoire de l'Art pendant la Révolution.* Au reste il ne parle pas non plus de l'Exposition de l'Élisée.

Enfin, après treize pages consacrées aux préliminaires que nous venons de résumer, commence la description des objets exposés. Elle va de la page 14 à la page 4., mais il faut dire que certains commentaires ont reçu un développement excessif; ainsi l'explication du n° 1

représentant Hercule et Apollon se disputant un trépied par *Bonvoisin* ne prend pas moins de quatre pages. Le catalogue renferme 116 numéros, y compris la peinture, la sculpture et les dessins. Voici d'ailleurs l'énumération sommaire des exposants et de leurs envois; nous les donnons dans l'ordre du catalogue qui rétablit les divisions ordinaires interverties dans le numérotage.

PEINTURES.

1. *Bonvoisin* : Hercule et Apollon se disputant un trépied.
2. *Ansiaux* : L'âge d'or.
3. *Petit (Simon)* : Le Journal du matin.
10. *Fleury* : Jeune homme enlevant sa maîtresse.
11. *Taurel* : Les suites d'un naufrage.
14. *Bocquet* : Deux vues de Montmorency.
15. Le même : Deux vues d'Alsace.
21. NN. Mort de la nymphe Hespéride et d'Esaque, son amant.
22. Tempête.
24. *Fontaine* : Projet de prison, gouache.
28. *Cazin* : Marine.
31-32. *Noel* : Clair de lune et soleil couchant, gouaches.
33. *Drahonet* : Forteresse, gouache.
34-35. *Tiénon* : Deux vues de jardins, à gouache.
38. Citoyenne *Démarguest-Auzou* : Femme caressant une colombe.
39. La même : Diomache, mère d'Alcibiade, pleurant sur le tombeau de Clinias, son époux.

42. *Dunouy* : Vue de San-Cosinata.
43. Le même : Vue proche l'isola di Lora.
49. *Michel Garnier* : Mère faisant la toilette à son enfant.
50. *Dabos* : Intérieur de cuisine ou la chercheuse de puces.
51. *Giraudet* : Endymion endormi.
52. *Jouette* : Fruits.
53. *Ansiaux* : Militaire appuyé sur la croupe de son cheval.
55. *Vallaert* : Marine, clair de lune.
62. *Vauzelles* : Vue du musée des Monuments Français.
63. *Dabos* : Nourrice donnant de la bouillie à ses enfants.
66. Citoyenne *Landragin* : Miniatures.
67. *S.-L. Prevost* : Fleurs et fruits.
71. *Giraudet* : Portrait de nègre.
79. *Meynier* : Milon de Crotone dévoré par un lion.
80. Le même : Androclès reconnu par le lion.
81. Id. L'Amour pleurant sur le portrait de Psyché.
85. *Garnier (Michel)* : Jeune fille écoutant un serin.
86. Le même : Départ du serin.
88. *Moreau* : Vue du château de Chevreuse.
89-90. Le même : Deux paysages, gouaches.
93. *Laudon* (lisez *Landon*) : Paul et Virginie, sur bois.
94. Le même : L'esquisse d'un rideau pour l'Odéon.
95. » Portrait d'une femme et d'un enfant, en pied.
96. » Portrait d'homme en pied.
99. » Jeune fille caressant un chien.

100. *Desmarnes* : Tableau représentant des foineurs.
101. Le même : Portrait d'une femme.
105. *Fortin* : Le pot au lait.
117. *Berton* : Portrait d'homme.

DESSINS.

16. *Huvée*, architecte : Vue générale de la place Saint-Pierre, de Rome.
17. Le même : Intérieur du dôme et de l'église Saint-Pierre.
18. » Intérieur de la Rotonde du Panthéon.
23. *Fortin* : Le triomphe de l'Amour.
64. *Baltard* : Un site sauvage avec un lion et une lionne.
65. Le même : Vue de Savoie, avec figures et animaux.
72-73. *Cazin* : Paysages à l'encre de la Chine, sur papier gris.
74. *Pillement* fils : Dessin de paysage à la plume, d'après Sébastien Bourdon. Les figures par *Giraudet*.
75-76. *Bourgeois* : Deux sites d'Italie.
77-78. Le même : Deux grottes, l'une près de Naples, l'autre la grotte Nicolas.
84. *Fragonard* fils : Portrait d'homme.
 Miss *Bael* : Dessin représentant un tombeau.
91-92. *Vicard* : Deux aquarelles, vues de Hollande.
97. *Duchesne* : Dessin noir, représentant une mauve.
102. *Dewally* : Dessin représentant Sémélé dans les bras de Jupiter.
114. *Casas* : Vue prise dans une vallée de la seconde région du mont Liban.

113. Le même : Vue du mont Olympe en Bithynie, prise du côté de Brusse.
116. » Vue d'une porte de la citadelle d'Ephèse, etc...

SCULPTURE.

5. *J. Edme Dumont* : Une Baigneuse, plâtre.
6. Le même : Amour, terre cuite.
7. » Femme tenant un vase.
8. » Sujet de Gessner sur la mort d'un oiseau.
9-9. » Paul et Virginie couverts de la jupe de Virginie; Emile et Sophie, de J.-J. Rousseau, terres cuites.
12. » L'Amour se plaignant à Vénus de la piqûre d'une abeille.
13. » Un petit Pâris.
25. » Amour en plâtre.
26. » Figure en terre cuite tenant un vase.
27. » Mutius Scœvola.
36-36. » Paul et Virginie; Emile et Sophie, terres cuites.
37. » Femme avec porte-montre.
29. *Le Sueur* : L'Amour et Psyché, groupe, terre cuite.
30. *Renaud (Martin)* : Vingt et un médaillons en cire représentans différens sujets.
41. *Cartellier* : L'Amitié qui presse contre son sein un ormeau; terre cuite.
19. Exposées par le citoyen XXX : L'Unité, figure en terre cuite.

20. » L'Amour maternel, idem.
44. » La Paix, idem.
45. » Sapho, idem.
46. » Une Nymphe, idem.
47-48. *Couché :* Deux cadres renfermant un bouquet en plâtre.
54. *Renaud (Martin) :* Douze médaillons en terre cuite, représentans divers sujets.
82. *Delaitre :* Philoctète, en plâtre.
83. Le même : Flore, en plâtre, couleur de terre cuite.
103. Le citoyen N. N. : Ariane et Erigone, en plâtre coloré.
106. *Dumont :* Le Temps fixant l'Amour.
107. Le même : Hébé versant le nectar à Jupiter.

MOSAÏQUES.

98. *Belloni,* Romain [1] : Un cadre contenant différens médaillons représentans un Pégase, un Cygne, un Chien et divers autres sujets.

GRAVURE.

4. *Helmann,* graveur : La journée du premier Prairial.
40. *Lépine :* Trois cadres renfermant neuf gravures pour servir à l'Histoire de la Révolution.

1. Rue Honoré, n° 45. A la suite d'un certain nombre de noms d'artistes, se trouvent les adresses que nous avons supprimées pour abréger; mais il nous paraît intéressant d'indiquer l'adresse de l'atelier où Belloni travaillait en 1797.

56. *Tardieu* : Le portrait d'Arundel, d'après *Vendik*.

57. Le même : Le portrait de Henri IV, d'après *Porbus*.

58. » Judith et Holopherne, d'après *Alexandre Allois*.

59. » Portrait de M. Blann, ambassadeur de Hollande, d'après *David*.

60. » Montesquieu, d'après *Chaudet*.

61. » Portrait d'un artiste russe, d'après *le Vitzky*.

68-68. *Guyot* : Deux gravures coloriées d'après Robert, représentant des ruines.

69-70. *Tilliard* : Deux cadres renfermant vingt gravures.

TABLE

DES NOMS D'ARTISTES

CITÉS DANS LES LIVRETS

DU COLISÉE ET DE L'ÉLISÉE.

—

NOTA : Les noms précédés d'une * sont ceux des artistes qui figurent dans le livret de l'Élisée.

—

Agoty (d'-), p. Voy. *Gautier d'Agoty.*
**Allois (Alexandre)*, p. 57.
Amateur (un — anonyme), gr. 44.
**Ansiaux*, p. 53.
**Anonyme*, p. 52.
**Anonyme*, sc. 55, 56.
**Ansiaux*, p. 52.
**Anrou* (Madame *Desmarquets*), p. 52.
Aved, p. 30.
Bacciarelli (Madame), p. 31.
Bader, p. 44, 45.
Baer, gr. en p. 43.
**Bael* (miss.), dess. 54.
**Baltard*, dess. 54.
Bardin, p. 15, 18, 26, 27.
**Belloni*, mosaïste 56.
**Berton*, p. 54.
Blondeau, sc. 39.
**Bocquet*, p. 52.

Boichard, sc. 45.
**Bonvoisin,* p. 52.
Bosse, de Lille, p. 27.
Boucher, dess. 41.
Bouguier, p. 27.
**Bourgeois,* dess. 54.
**Cartellier,* sc. 55.
**Casas (Cassas?),* dess. 54, 55.
**Cazin,* p. 52, 54.
**Chaudet,* sc. 57.
Chevillet, gr. 43.
**Couché,* sc. 56.
**Dabos,* p. 53.
**David,* p. 57.
Dehauré, sc. 39, 40.
Delacroix, p. 18, 28.
**Delaitre,* sc. 56.
**Desmarne (Desmarnes),* p. 54.
Devosge, p. 30.
**De Wally (de Wailly?)* dess. 54.
Dow (Gérard), p. 29.
**Drahonet,* p. 52.
**Duchesne,* dess. 54.
Dumont, arch. 44.
**Dumont (J. Edme),* sc. 55, 56.
**Dunouy,* p. 53.
Dupré, gr. en méd. 43.
Ergo (?), arch. 5.
**Fleury,* p. 52.
Fontaine, p. 29.
**Fontaine,* p. 52.
**Fortin,* p. 54.
**Fragonard fils,* dess. 54.
**Garnier (Michel),* p. 53.
Gautier d'Agoty, p. 18.
Girard, p. 45, 46.
**Girodet,* p. 53, 54.

Guichard, sc. 45.
Guttemberg (Carl.), gr. 43.
**Guyot*, gr. 57.
Hackert, p. 32, 33, 46.
Hauré (Madame de), p. 28.
Henry, p. 33.
**Helmann*, gr. 56.
**Huvée*, arch. 54.
**Jouette*, p. 53.
Kinlig, p. 33.
Kobel, p. 33.
Kopeski, p. 30.
Kraus, p. 34.
La Hire (de), p. 43.
**Landon*, p. 53.
**Landragin* (Madame), p. 53.
Le Brun, p. 29.
Le Camus de Mezières, arch. 3, 4, 5, 7.
Le Pécheur, p. 29.
**Lépine*, gr. 56.
**Le Sueur*, sc. 55.
**Le Vitzky*, p. 57.
Liotard, p. 30.
Marcenay de Ghuy (de), p. 14, 28, 31.
Meyer, p. 34.
Meyer (J. F.), p. 43.
**Meynier*, p. 53.
**Molet*, arch. 50.
Montpetit (Vincent de), p. 2, 18, 38.
Montreuil (de), arch. 44.
**Moreau*, p. 53.
Murat, sc. 40.
**Noel*, p. 52.
Parizeau, dess. 41, 42, 47, 48.
Parrocel, p. 29.
Peeters (de), p. 2, 14, 18, 20, 22, 31, 32, 43.
**Petit* (Simon), p. 52.

Pierre, p. 20, 22.
Pillement, p. 35.
*Pillement fils, dess. 54.
Piogé, p. 35.
Porbus, p. 30, 57.
Poussin, p. 29.
*Prevost (S. L.), p. 53.
Rembrandt, p. 29, 30.
*Renaud (Martin), sc. 55, 56.
*Robert, p. 57.
Rougé, sc. 47.
Saint-Aubin, p. 2, 35.
Saint-Quentin, p. 35, 47.
Sané, p. Voy. Sené.
Sarrazin, p. 2, 37.
Scheneau, p. 37.
Sekatz, p. 37.
Sellier (F. N.), gr. 44.
Sené, p. 15, 18, 36, 37.
Six, arch. 44.
Soufflot, arch. 44.
Surugue, sc. 40, 41.
Surugue (Mademoiselle, l'aînée), p. 38.
Surugue (Mademoiselle, la cadette), p. 38.
*Tardieu, gr. 57.
*Taurel, p. 52.
Tellos, p. 38.
Terburg (Gérard), p. 43.
Théolon, p. 43.
*Tiénon, p. 52.
*Tilliard, gr. 57.
*Vallaert, p. 53.
Van Dyck, p. 30, 57.
*Vauzelles, p. 53.
Vernet, p. 29.
*Vien, p. 51.
Vincent de Montpetit; voy. Montpetit.

* *Wicar*, dess. 54.
Wille fils, p. 43.
Wurth (J. N.), gr. en méd. 46, 47.
Zing (A.), dess. 42.

Nogent-le-Rotrou, imprimerie de A. Gouverneur.

www.ingramcontent.com/pod-product-compliance
Lightning Source LLC
Chambersburg PA
CBHW071423220526
45469CB00004B/1405